名家篆書叢帖

趙叔孺篆書詩經·七月

孫寶文 編

上海辭書出版社

七月流火九月授衣一之日畢發二之日溧烈無衣無褐何以

卒歲三之日于耜四之日舉趾同我婦子饁彼南畮田畯至喜

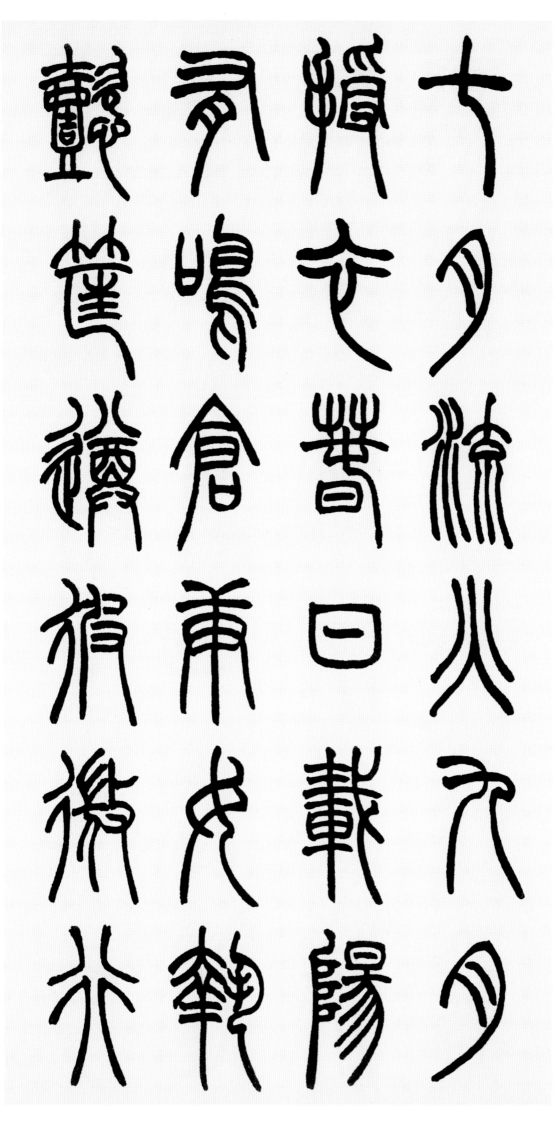

4

爰求柔桑春日遲遲采蘩祁祁女心傷悲殆及公子同歸七月流火

八月載績載元載黃我絲孔陽爲公子裳四月秀葽五月鳴蜩

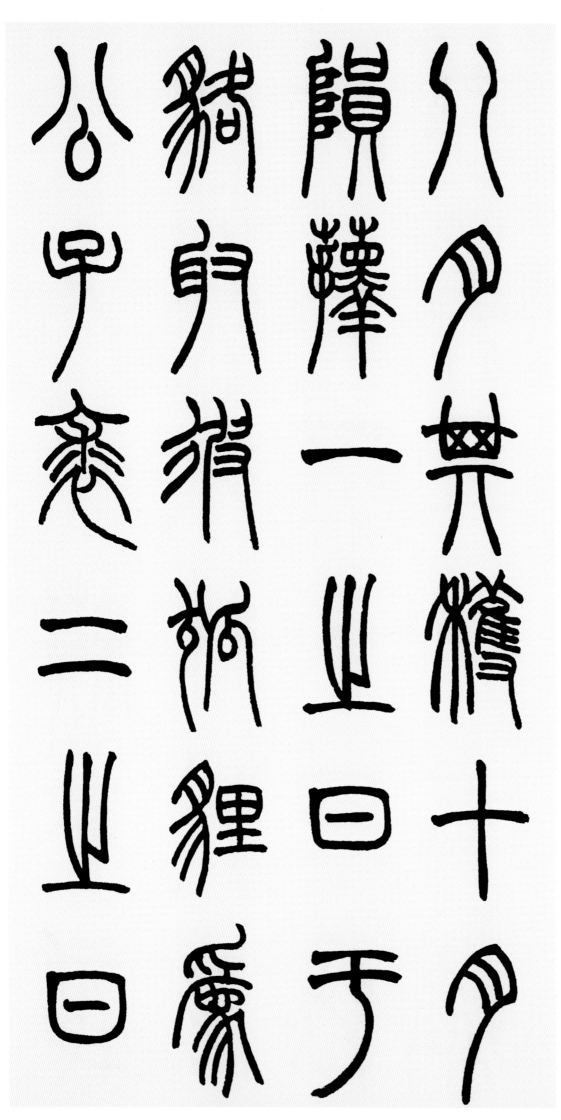

八月其穫十月隕蘀一之日于貉取彼狐狸爲公子裘二之日

8

其同載纘武功言私其㺇獻研于公五月斯螽動股六月莎雞

振羽七月在野八月在宇九月在户十月蟋蟀入我牀下穹室

熏鼠塞向墐戶嗟我婦子曰爲改歲入此室處六月食鬱及薁

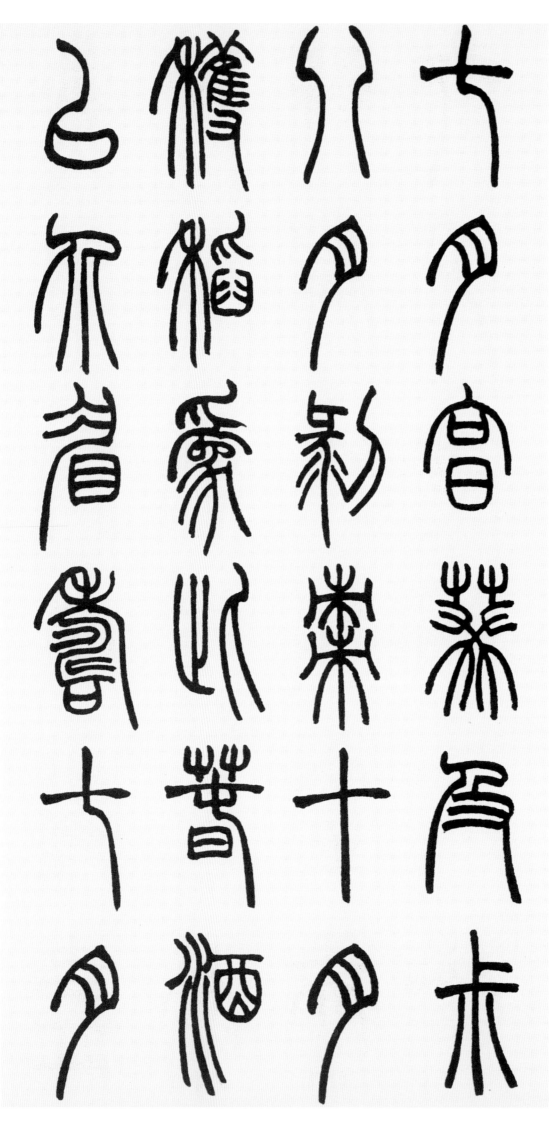

食瓜八月斷壺九月叔苴采荼薪樗食我農夫九月築場圃十

14

功畫爾于茅宵爾索綯亟其乘屋其始播百穀二之日鑿冰沖沖

三之日納于凌陰四之日其蚤獻羔祭韭九月肅霜十月滌場